BABY BONOBONO

이가라시 미키오 지음
고주영 옮김

더스토리

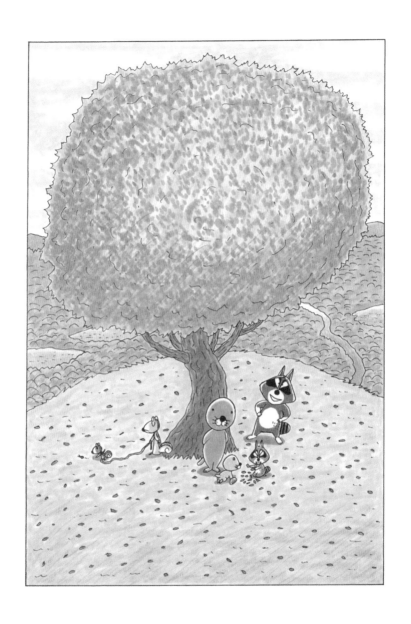

보노짱 🐚 이가라시 미키오

더스토리

보노짱 차례

일러두기

1) 이 책은 일본 제책 방식을 따랐습니다.

2) 글을 읽을 때 오른쪽에서 왼쪽으로 읽어주세요.

캐릭터 소개

보노보노와 아빠

보노보노는 앞으로 엉금엉금 기기도 하고
서기도 하고 걷기도 합니다. 보노보노의 아빠는
그런 보노보노를 보고 항상 안절부절못합니다.
아이 키우는 아빠, 쉽지 않습니다.

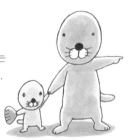

너부리와 아빠

너부리는 가만둬도 스스로 일어서고 걷고
재잘대며 자기 맘대로 자랍니다.
그래서 너부리의 아빠는 너부리를
자유롭게 내버려둡니다.

포로리와 아빠

포로리는 엉금엉금 기어 다니기가 특기예요.
마음대로 어딘가로 가버리기 때문에
포로리의 아빠는 산책을 나갈 때 항상
포로리의 몸에 끈을 매고 나갑니다.

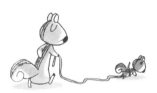

1.

나는 아직
아무것도 못해

나는 태어난 지
얼마 안 돼서
아직 아무것도
할 수가
없었어

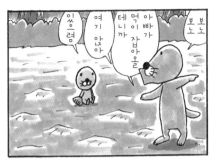

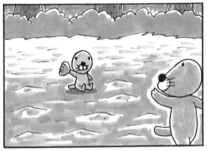

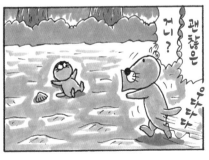

나는 아직 아무것도 못해

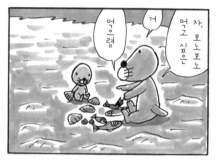

밥을 먹자

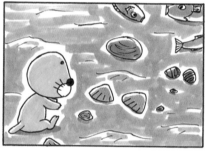

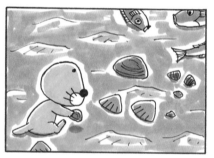

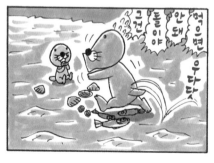

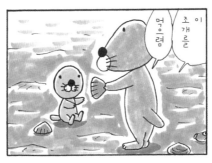

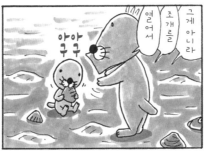

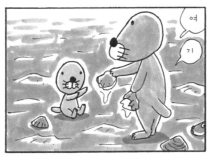

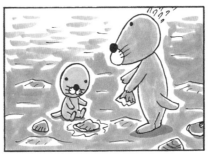

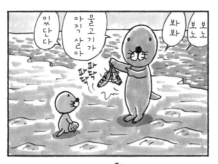

말
해
보
자

서서 걸어보자

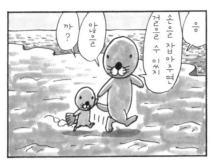

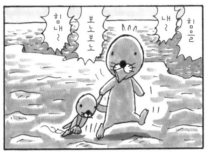

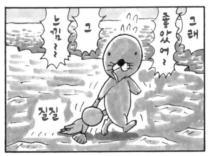

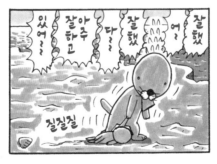

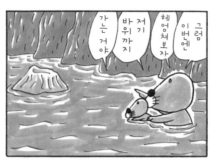

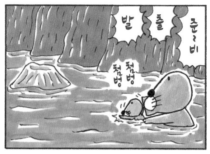

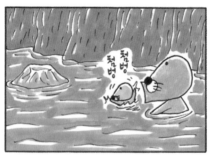

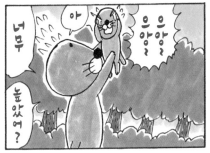

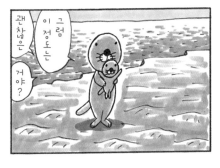

기억나
내가 태어나던 날
태어났더니 눈이 부셨어
눈이 너무너무 부셔서
으앙 울고 말았어
으아아아앙
으아아아앙

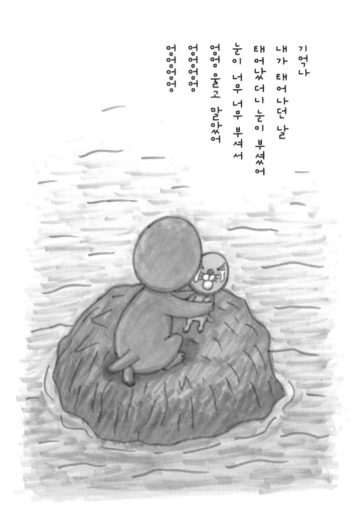

2.

나와 포로리

이건

아기였을 때 나와

아빠의 이야기

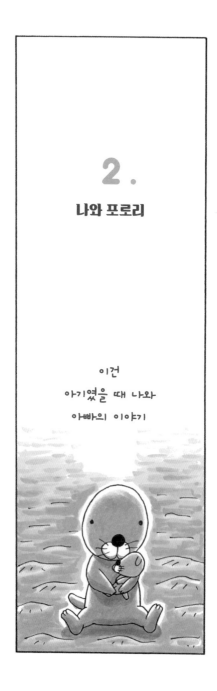

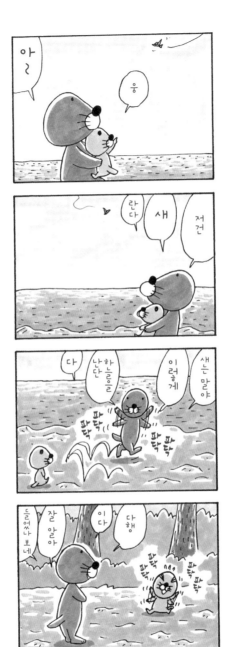

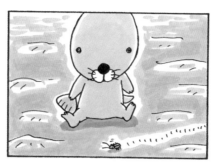

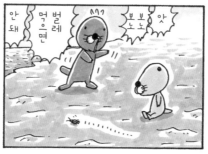

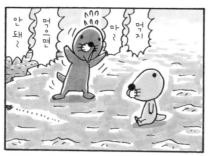

조개를 집어보자

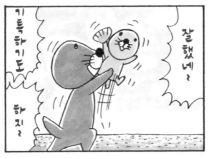

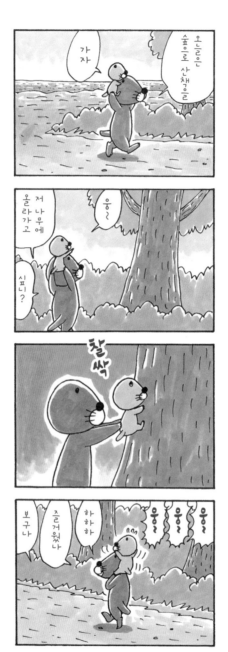

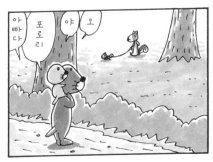

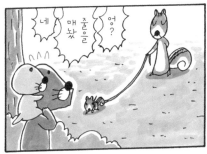

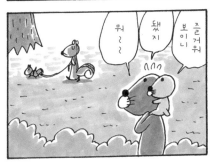

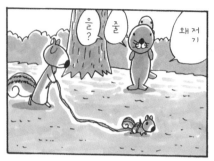

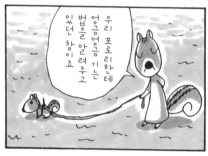

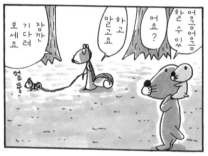

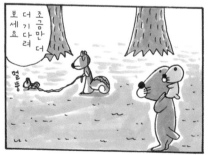

나와 포로리

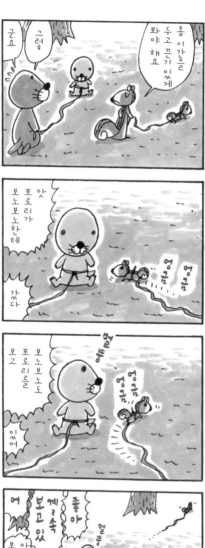

030

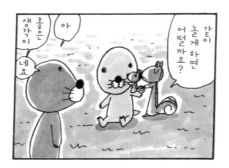

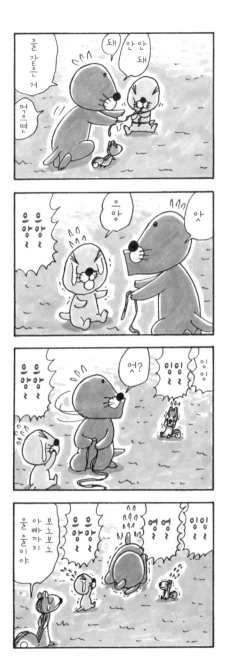

기억나

처음으로 살이 닿았던 때를

그건 손이 아니라

뺨이었지

나중에 알았어

그게 바로 아빠의 뺨이었단 걸

3.

나와 너부리

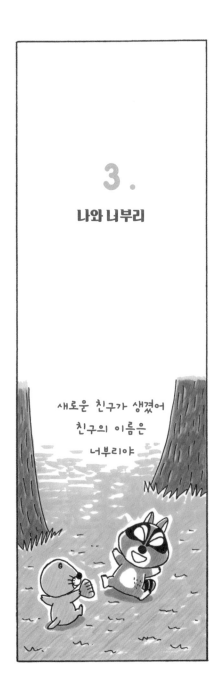

새로운 친구가 생겼어
친구의 이름은
너부리야

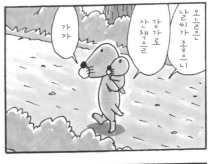
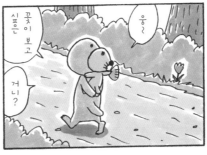
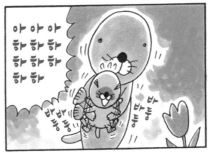
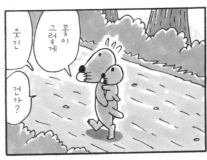

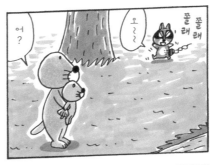

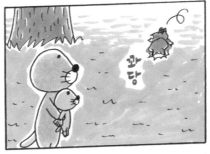

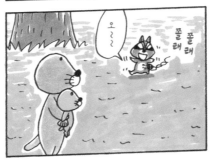

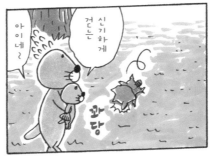

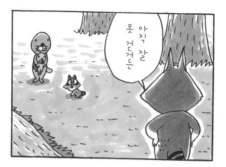

너부리

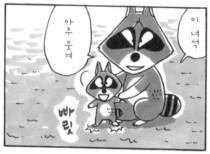

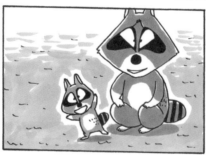

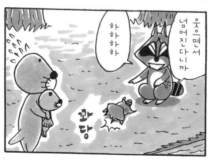

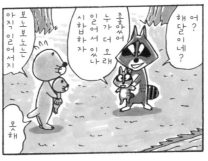

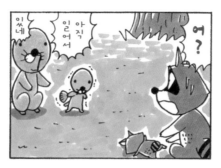

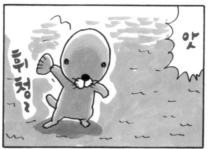

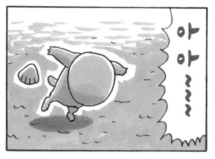

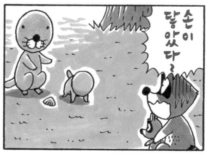

다 같이 놀자~

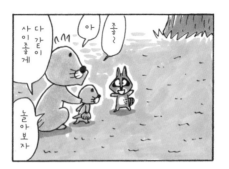

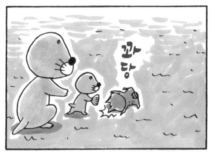

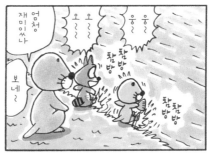

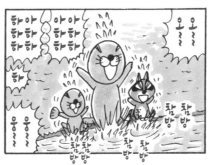

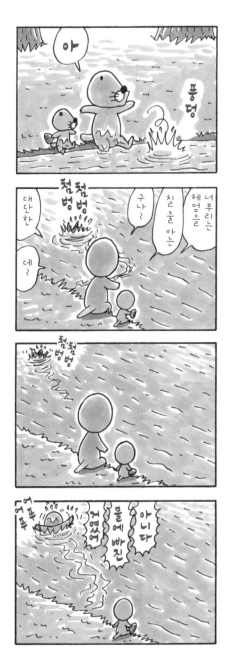

너부리는 헤엄치는 중?

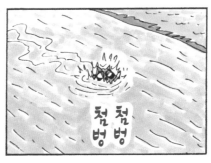

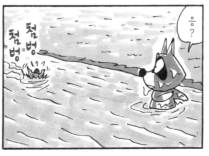

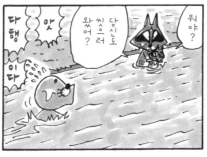

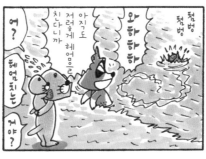

047

기억나
처음으로 본 것
그건 하늘이었어
그게 그렇잖아
누구든 제일 먼저 보는 건 하늘이지
하늘은 뭐랄까
정말로 굉장했어

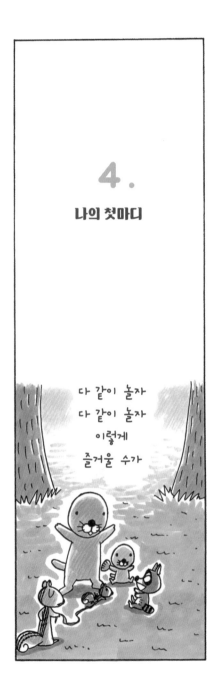

4.

나의 첫마디

다 같이 놀자
다 같이 놀자
이렇게
즐거울 수가

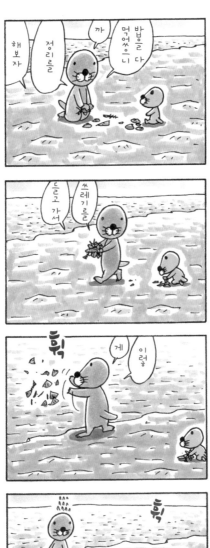

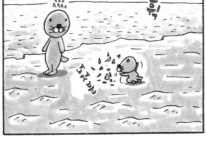

나의 첫마디

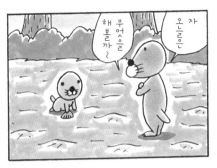

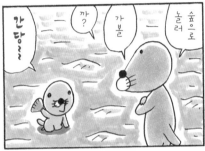

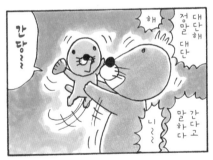

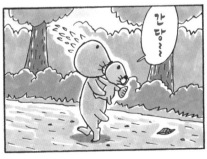

첫 등산

054

저건?

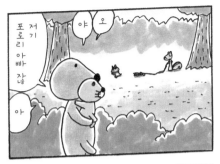

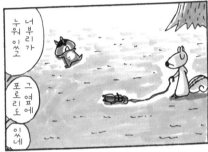

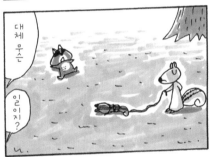

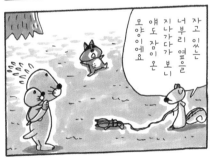

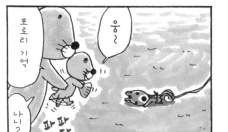

내
조
개

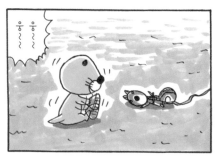

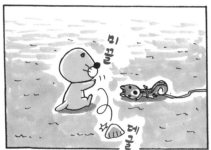

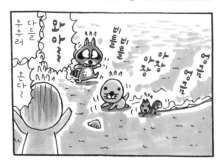

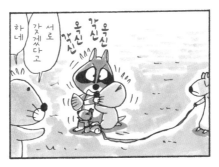

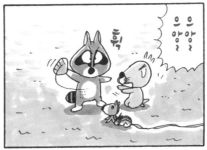

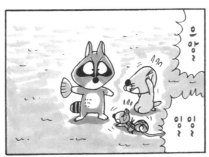

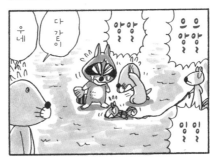

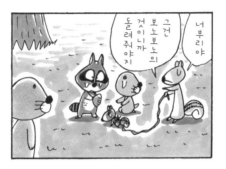

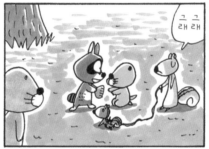

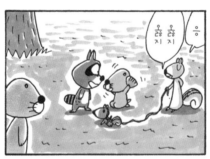

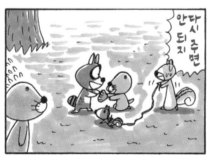

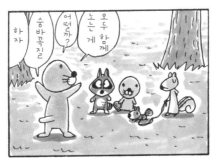

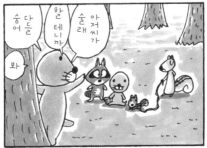

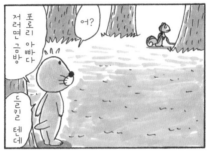

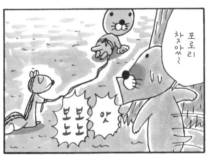

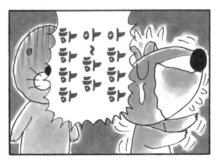

너부리는?

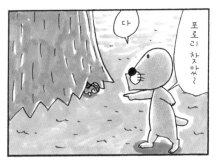

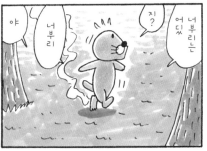

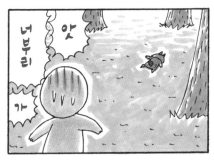

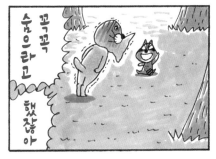

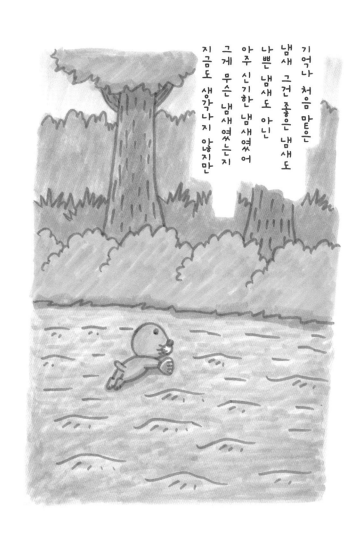

기억나 처음 맡은
냄새 그건 좋은 냄새도
나쁜 냄새도 아닌
아주 신기한 냄새였어
그게 무슨 냄새였는지
지금도 생각나지 않지만

5.

우리들의 놀이

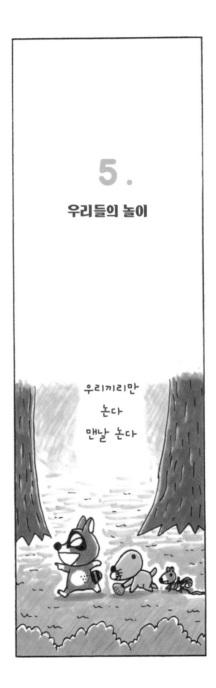

우리끼리만
논다
맨날 논다

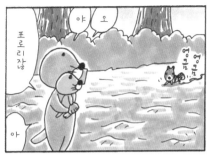

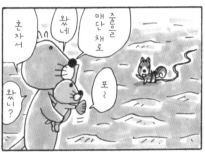

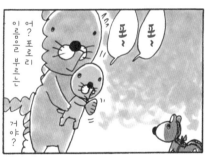

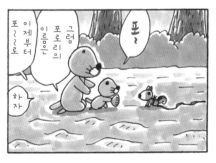

065

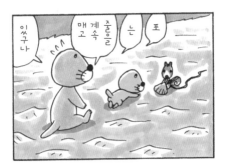

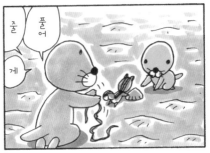

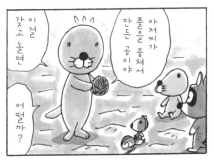

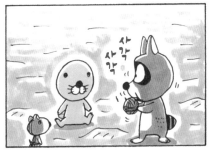

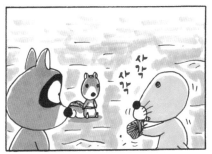

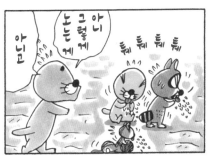

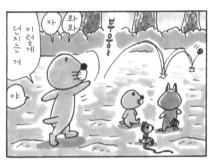

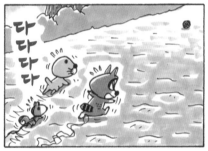

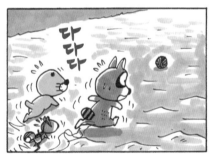

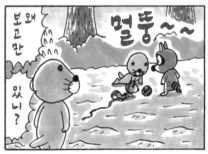

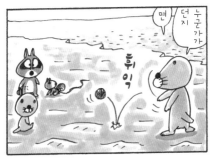

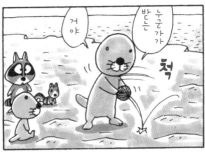

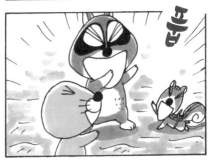

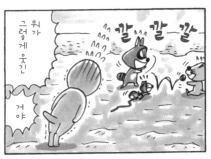

던지고 받기

073

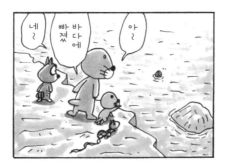

075

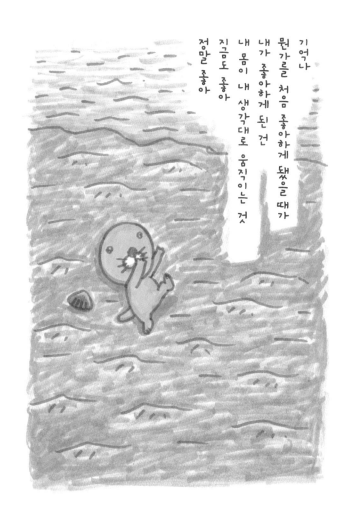

기억나

뭔가를 처음 좋아하게 됐을 때가

내가 좋아하게 된 건

내 몸이 내 생각대로 움직이는 것

지금도 좋아

정말 좋아

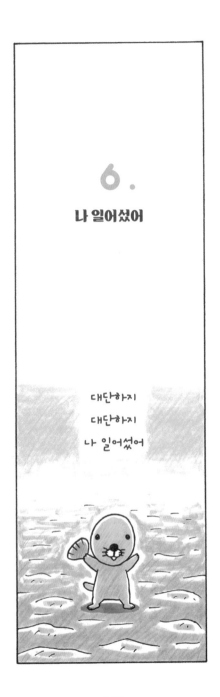

6.

나 일어섰어

대단하지
대단하지
나 일어섰어

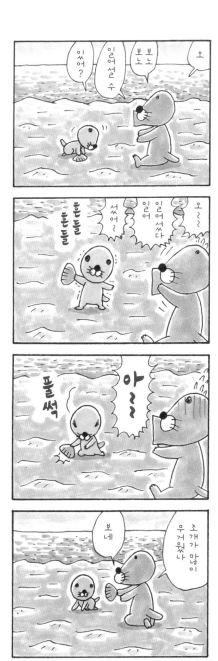

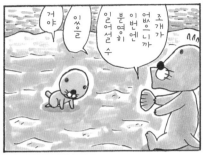

꼭 일어설 거야

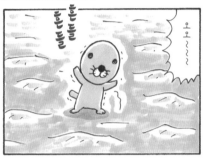

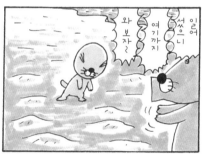

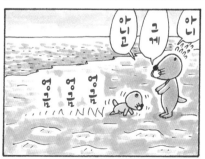

너 부 리 가 놀 러 왔 다

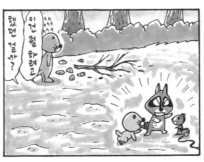

어떻게 일어섰어?

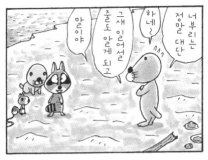

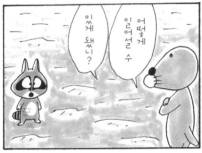

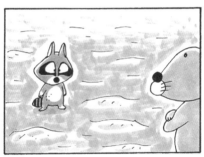

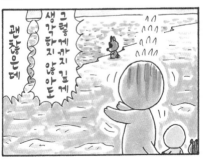

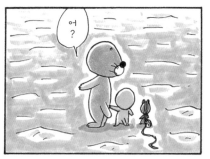

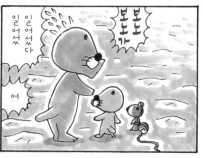

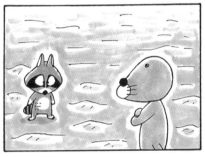

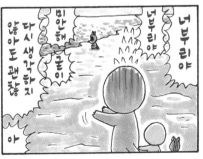

축하하자

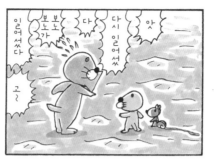

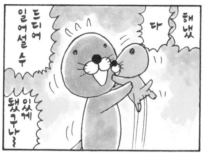

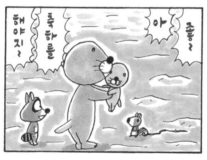

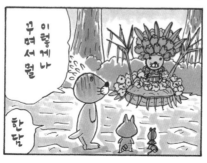

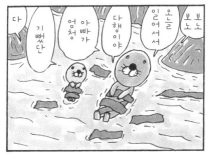

《보노짱》은 단편 연재부터 시작했습니다. 단편을 연재하는 일은 언제나 즐겁습니다. 이야기를 이어가지 않고 한 번으로 끝마쳐도 괜찮으니 앞뒤 생각 않고 그릴 수 있습니다. 그래서 무엇을 그릴지 금세 떠올릴 수 있었습니다.《보노보노 에피소드 1》이라고 해야 할까요. 저는 보노보노가 아기였을 때의 이야기를 그리기로 했습니다. 쓱쓱 그리다 보니 그림을 그리는 일이 또 한 번 즐겁다는 생각이 들었습니다. 보노보노도 너부리도 포로리도 다들 귀여우니, 하하하 웃으며 그리다 보면 벌써 그림이 완성됩니다. 하지만 다음은 어려운 색칠 작업이 남아 있습니다. 그저 쓱쓱싹싹, 쓱쓱싹싹, 조용히 색을 칠하는 작업이 계속됩니다.

작업을 마치고 편집부에 그림을 보냈더니 어째 재미있게 읽은 모양입니다. 지금은 개그 같은 게 통하지 않는 시대니까 귀여움이 통한 거겠죠. 얼마 있다가 담당자인 I 씨가 "연재해주실래요?"라고 말했고, 저 또한 그림을 그리는 것이 즐겁기에 "하지요"라고 기쁘게 답했습니다. 그런데 이번에도 컬러 만화를 작업하게 될 줄은 생각지 못했습니다.

왜 보노보노가 아기였을 때의 이야기를 그리기로 했냐고 물으신다면, 의외일지도 모르지만 저는 아기를 좋아합니다. 저는 저의 지인이 아기를 낳으면 허락을 받고 꼭 한 번 아기를 제 품에 안아보곤 합니다. 더 의외일지도 모르지만 임산부의 배도 좋아해서 지인의 허락을 받아 살살 만져보기도 합니다. 사인회 같은 행사에서 가끔씩 아이를 임신한 분들을

만나게 됩니다. 그러면 저는 순산을 기원하는 의미로 임산부의 배를 만져도 되는지 허락을 구합니다. 임산부를 놀리는 것 같기도 하지만, 저는 그 단단하면서도 무겁고 둥근 느낌이 너무 좋습니다. 부럽기도 하고요. 사실 저도 아이를 낳아보고 싶었습니다. 아이를 낳는다는 것은 대체 어떤 느낌일까요. 아기를 좋아한다고 하면 어딘가 '좋은 사람' 같아 보이지만 제 경우는 "앞으로 세상에 나올 아기를 좋아한다" 아니면 "막 태어난 것을 좋아한다" 또는 "아직 사람이 되지 않은 것을 좋아한다"고 해야 할까요. 대체로 사람들이 아이를 좋아하는 것과는 조금 다릅니다. 복잡한 얘기가 될 것 같으니 자세한 설명은 하지 않겠지만 '아직 사람이 되지 않은 것'에 축복과 동경과 경외심을 느낀다고 해두는 게 좋을 것 같습니다.

저는 《보노짱》의 보노보노나 포로리, 너부리에게도 축복과 동경 그리고 경외심을 느끼고 있습니다. 많은 여자분들이 모든 칭찬을 '귀엽다'는 한마디로 대신하듯 제가 보노보노와 포로리, 너부리에게 느끼는 축복이나 동경, 경외심 같은 것도 '귀엽다'는 한마디로 표현할 수 있겠네요. 그렇습니다. 《보노짱》은 여러분들에게 귀여운 만화였으면 좋겠습니다. 그리고 이 이야기에서 새로운 '귀여움'을 발견할 수 있다면 좋겠습니다. 감사합니다.

이가라시 미키오

옮긴이 고주영

공연예술 독립프로듀서이자 번역가이다. 옮긴 책으로《리셋》,《누가 뭐래도 아프리카》,《얼음꽃》,《나만의 독립국가 만들기》,《현대일본희곡집6-7》(공역),《부장님, 그건 성희롱입니다》(공역) 등이 있다.

BABY BONOBONO

초판 1쇄 펴낸 날 2018년 2월 14일

지 은 이 이가라시 미키오
옮 긴 이 고주영
펴 낸 이 장영재
편 집 백수미, 배우리, 서진
디 자 인 고은비, 안나영
마 케 팅 김대성, 강복엽, 남선미
경영지원 마명진
물류지원 한철우, 노영희, 김성용, 강미경

펴 낸 곳 (주)미르북컴퍼니
자 회 사 더스토리
전 화 02)3141-4421
팩 스 02)3141-4428
등 록 2012년 3월 16일(제313-2012-81호)
주 소 서울시 마포구 성미산로32길 12, 2층 (우 03983)
E-mail sanhonjinju@naver.com
카 페 cafe.naver.com/mirbookcompany